中国现代出版家论著丛书

陕西出版资金资助项目

主编
郝振省

西洋古代美术史

钱君匋 著

西北大学出版社

作者简介

钱君匋(1907—1998),祖籍浙江省海宁,浙江省桐乡县人。名玉堂、锦堂,字君匋,号豫堂、禹堂、午斋,室名无倦苦斋、新罗钱君匋山馆、抱华精舍。1925年毕业于上海艺术师范学校,从丰子恺学习西洋画,并自学书法、篆刻、国画。擅装帧美术及篆刻、书法。1948年于上海举行个人书画篆刻作品。自二十年代起,钱君匋即蜚声于书籍装帧界,鲁迅、茅盾、巴金、陈望道、郭沫若等大家的著作,其书籍装帧大部分出自他的手笔。

曾任开明书店编辑、万叶书店总编辑,1949年后任人民音乐出版社、上海音乐出版社副总编辑,西泠印社副社长,上海文艺出版社编审、上海市政协委员等职。

他既是鲁迅先生的学生,装帧艺术的开拓者,也是中国当代一位诗、书、画、印熔于一身的艺术家。创作有《长征印谱》《君匋刻长跋巨印选》《鲁迅印谱》《钱君匋印存》《钱君匋书籍装帧艺术选》等数十卷。

编辑说明

钱君匋是我国现代著名的美术装帧家、书画家，这两册薄薄的《西洋古代美术史》《西洋近代美术史》是他于1946年在永祥印书馆出版的普及性图书。

70多年前的出版界，多为民间机构，学术自由，介绍和翻译外来文明，意在通过对比，借以促进我国学术界进步。但因当时没有统一规范，学术术语和国名、人名、地名等译名与今天不一致，难免阅读不便。如若通改今名及现代语词，则将失其原作旧日整体风貌及时代特点，更失去重版致敬前辈业绩之现实意义。

为了解决这一两难问题，编辑故采取折中办法：对于历史上重要国家、地名，美术史上重要流派、画家、雕塑家、作品等，在书中原有译名第一次出现处或在其重点介绍处后加括注，注明现在比较规范的译名以对比帮助阅读，其余不变动，尽量保持作品原有面貌。

总　序

"中国现代出版家论著丛书",选集张元济等中国现代出版拓荒者14人之代表性作品19部,展示他们为中国现代出版奠基所作出的拓荒性成就和贡献。这套书由策划到编辑出版已有近六个年头了,遴选搜寻作品颇费周折,繁简转化及符合现今阅读习惯之编辑加工亦费时较多。经过多方努力,现在终于要问世了,作为该书的主编,我确实有责任用心地写几句话,对作者、编者和读者有个交代。尽管自己在这个领域里并不是特别有话语权。

首先想要交代的是这套选集编辑出版的背景是什么,必要性在哪里?很可能不少读者朋友,看到这些论著者的名字:张元济、王云五、陆费逵、钱君匋、邹韬奋、叶圣陶等会产生一种错觉:是不是又在"炒冷饭",又在"朝三暮四"或者"朝四暮三"?如此而然,对作者则是一种失敬,对读者则完全是一种损失,就会让笔者为编者感到羞愧。而事情恰恰相反,西北大学出版社的同仁们用心是良苦的,选编的角度是精准的,是很注意"供给侧改革"的。就实际生活而言,对待任何事物,怕的就是"一叶障目,不见泰山",怕的就是浮光掠

影，道听途说；怕的就是想当然，而不尽然。对待出版物亦是这样，更是这样。确实不少整理性出版物、资料性出版物，属于少投入、多产出的克隆性出版；属于既保险、又赚线的懒人哲学？而这套论著确有它独到的价值。论著者不是那种"两耳不闻窗外事，闭门只读圣贤书"的出版家，而是关注中华民族命运，焦急民族发展困境的一批进步知识分子。他们面对着国家的积贫积弱，民众的一盘散沙，生活的饥寒交迫，列强的大举入侵，和"道德人心"的传统文化与知识体系不能拯救中国的危局，在西学东渐，重塑知识体系的过程中，固守着民族优秀文化的品格，秉承"为国难而牺牲，为文化而奋斗"的使命，整理国故，传承经典，评介新知，昌明教育，开启民智，发表了一系列的论著，为我们国家和民族的现代出版文化事业进行了拓荒性奠基。如果再往历史的深层追溯，不难看出，他们身上所体现的代表中国传统知识分子心胸与志向的使命追求，正如北宋思想家张载所倡言的："为天地立心，为生民立命，为往圣继绝学，为万世开太平"。我们为中华民族这些前仆后继、生生不息的思想家们肃然起敬。以张元济等为代表的民国进步出版家们，作为现代出版文化的拓荒奠基者，其实就是一批忧国忧民的思想大家、文化大家。挖掘、整理、选萃他们的出版文化思想，其实就是我们今天继承和弘扬优秀传统文化的必然之举，也是为新时代实现古今会通、中西结合的创造性转化与创新性发展提供借鉴的必须之举。

不仅如此，这套论著丛书的出版价值还在于作者是民国时期我们这个国家和民族最有代表性的一个文化群体，一批立足于出版的文化大家和思想大家；14位民国出版家的19部作品中，有相当部分未曾出版，具有重要的填补史料空白的性

质，对于这个领域的研究者、耕耘者都是一笔十分重要的文化财富之集聚。通过对拓荒和奠基了中国现代出版事业的这些出版家部分重要作品的刊布，让我们了解这些出版家所特有的文化理念、文化视野、人文情怀，反思现在出版人对经济效益的过度追求，而忘记出版人的文化使命与精神追求等等现象。

之所以愿意出任该套论著丛书的主编还有一层考虑在里面。这些现代出版事业拓荒奠基的出版家们，其实也是一批彪炳于史册的编辑名家与编辑大家。他们几乎都有编辑方面的极深造诣与杰出成就。作为中国编辑学会的会长，也特别想从中寻觅和探究一位伟大的编辑家，他的作派应该是怎样的一种风格。张元济先生的《校史随笔》其实就是他编辑史学图书的原态轨迹；王云五的《新目录学的一角落》其实就是编辑工作的一方面集大成之结果；邹韬奋的《经历》中，就包含着他从事编辑工作的心血智慧；张静庐的《在出版界二十年》也不乏他的编辑职业之体验；陆费逵的《教育文存》、章锡琛的《〈文史通义〉选注》、周振甫的《诗词例话》等都有着他们作为一代编辑家的风采与灼见；赵家璧的三部论著中有两部干脆就是讲编辑故事的，一部是《编辑忆旧》，一部是《编辑生涯忆鲁迅》，其实鲁迅也是一位伟大的编辑家。只要你能认真地读进去，你就会发现一位职业编辑做到极致就会成为一位学者或名家，进而成为大思想家、大文化家，编辑最有条件成为思想家、文化家。"近水楼台先得月，就看识月不识月"。我们的编辑同仁难道不应该从中得到启发吗？难道我们不应该为自己编辑职业的神圣性而感到由衷的自豪与骄傲吗？

这套丛书真正读进去的话，容易使人联想到正是这一批民国时期我国现代出版事业的拓荒者和奠基者，现代出版文化的

开创者与建树者，为西学东渐，为文明传承，作出了巨大的历史性贡献。他们昌明教育、开启民智的出版努力，他们所举办的现代书、报、刊社及其载体实际上成为马克思主义向中国传输的重要通道，成为中西文化发展交融的重要枢纽，成为当时的中国先进知识分子寻求和探究救国、救民真理的重要精神园地。甚至现代出版事业的快速发展与现代出版文化的初步形成，乃是中国共产党成立、诞生的重要思想文化渊源。一些早期共产党人就是在他们旗下的出版企业担任编辑出版工作的，有的还是他们所在出版单位的作者或签约作者。更多的早期共产党人正是受到他们的感染和影响，出书、办报、办刊而走上职业革命道路的。从这个意义上讲，我们对民国出版家及其拓荒性论著的价值的重视还很不够。而这套论著丛书恰恰可以对这个问题有所补救，我们为什么不认真一读呢？

是为序。

郝振省

2018.3.20

目 录

总序 …………………………………… 郝振省（1）

第一章　古代美术 …………………………… 1
一、先史时代之美术 ………………………… 1
　（一）旧石器时代 ………………………… 1
　（二）新石器时代 ………………………… 2
二、埃及的古代美术 ………………………… 4
　（一）古王朝时代之美术 ………………… 4
　（二）王朝时代之美术 …………………… 5
三、米索朴达米亚与米诺亚之美术 ………… 7
　（一）古巴比伦与却尔底亚 ……………… 7
　（二）克雷脱与米扣尼 …………………… 9
四、希腊的古代美术 ………………………… 10
　（一）先史时期的美术 …………………… 10
　（二）极峰时期的美术 …………………… 11

（三）后期及末期……………………………… 13
　五、罗马的古代美术……………………………… 16
　　（一）哀特路利亚与共和时代…………………… 16
　　（二）帝政时代…………………………………… 17

第二章　中世美术……………………………… 19
　一、基督教美术…………………………………… 19
　　（一）卡太孔白时代与巴西利加时代…………… 19
　　（二）比上丁的美术……………………………… 21
　二、中世纪的建筑及雕刻………………………… 22
　　（一）罗马内司克式的建筑……………………… 22
　　（二）戈昔克式的建筑与雕刻…………………… 23

第三章　文艺复兴……………………………… 26
　一、文艺复兴初期………………………………… 26
　　（一）初期的画家………………………………… 26
　　（二）初期弗洛仑司的建筑与雕刻……………… 27
　　（三）初期弗洛仑司的绘画……………………… 29
　二、文艺复兴盛期………………………………… 31
　　（一）盛期的绘画派……………………………… 31
　　（二）盛期的三杰………………………………… 32
　　（三）盛期与后期的画派………………………… 35
　三、北欧的文艺复兴……………………………… 37
　　（一）十五六世纪荷兰及弗朗多的美术………… 37
　　（二）十五世纪德意志的美术…………………… 39

第四章 古典时代的美术·················· 42

一、巴洛克时代的美术 ··················42
（一）十七世纪弗朗多的美术············42
（二）荷兰的美术····················44
（三）西班牙的美术··················45
（四）法兰西的美术··················46
（五）英吉利十八世纪的美术············48

二、十九世纪前期 ····················49
（一）前期的建筑与雕刻···············49
（二）古典主义的美术················52
（三）浪漫主义的美术················52

第一章 古代美术

一、先史时代之美术

（一）旧石器时代

先史时代的美术之遗留到现在的，其最著名的有从法国洛第（Lothet）洞穴得来的鹿角浮雕，和西班牙亚尔太米拉（Altamira）洞穴间的壁画等。这些都是距今的半世纪前考古家们所发现的。当时的北欧大半为冰河所封，阿尔卑斯山的顶麓都是冰雪，正是地球的第四回冰河时代的将终。人类都聚居河岸或洞穴中，用石斧角刀等武器来狩猎牛马巨象驯鹿等兽为食，在空闲时，就用那些兽骨和石片试作雕刻，或在洞壁作画，前述的二种，想来就在那时产生的。

原始人的雕刻，起初不过在器具上刻些简单的动物形体，其后进为浮雕，甚而作成精细的壁画和雕刻，他所取的题材，都为野兽，而以驯鹿野牛为最多，这正是当时生活情形的记录。至以用人类形体来表现的，则只有在Mammoth（古代巨象）的牙上雕"少女之首"，或没有头没有手的女体等。被后人称为"石维纳司（Venus）"的像，那肥胖得像气球似的

形体，正是人类最初所表现的人类形体的作品。然当时的雕刻，大都是以兽类为题材的，他的表现并不注重于审美的意义，只是一种狩猎上的关于兽类的迷信而已。

依晚近学者说，地球上产生人类远在地质时代第三期之末叶，距今约百万年，其原始的文化如何，只能从上述的遗留到现在的作品中探知其梗概。至以人类之能直立，是在第三回冰河的末叶的事，他们舍弃了攀栖树上的生活而改取住居地上的生活，那时人类的前肢便成为万能的手，能握木片石块等物以御野兽，其后能制作简单的器物，如造成棱角尖锐的石片叫做打石（Coup de poing），后来更发明石棒石斧等器具，于是人类就渐渐地成为统治自然界的霸者了。

（二）新石器时代

第四回冰河垂终时，气候忽然温暖，而且大雨不止，于是平原之地，竟变成了巨河。世界被这洪水冲洗了一次，人类赖以为生的野兽便绝迹了。原始人也死了不少，因此人类的文明也随着衰歇下去，中断了三四十纪。等到洪水退尽之后，气候便不冷不热，有如现代一般，不知又经过了几千年，人类能用燧石做成石斧、石刀、石钵等器具，这些器具的形状比旧时的更整齐光滑。这个时代，便是所谓"新石器时代"，就是距今大约一万年以前的太古。当时人类聚居瑞士、法兰西等地的湖边海滨，其初期的建筑，有木造家屋、舟、桥梁等，现今瑞士的航家屋（Pile dwelling. 编者注：今译"水上房屋"）的废址，正是当时的建筑的代表。航家屋是建筑在水上的一种家屋，是为当时的居民防敌而建筑的，可以自成一个部落。至于木器的制作也逐渐发达了，有木造的

水瓶、匙、皿等。一面又作石瓶、石碗等,稍后又知用巨石为建筑材料,然石造的家屋,还没有出现。那时除石器、木器的发达外,陶器的制作也出现了。现在我们常从地层掘得当时陶制的瓶和食器,表面都有一种粗野的模样。那时住居水滨的人,渐知牧畜农耕等事,对于社会生活逐渐改进,政治组织,阶级制度也随之产生了。现在所谓"巨石建设",就是这时期近终末的一种特色。像西班牙以东的沿海及英吉利、法兰西,南斯堪的纳维亚,露西亚(编者注:Russia,俄罗斯的旧译名),西伯利亚,北非洲埃及,亚细亚等地方都曾发现过当时巨大的石材建造物,有尖塔(Menhir)、列柱(Alignement)、平坊(Dolmen)、圆垣(Cromleh)、墓门(Tumulus)等,这些都是因纪念而建筑,对于实用上并不一定适合。这些虽可称为原始的建筑,但除了巨大和坚固之外,欲在结构上寻找它的特点,却是很难。

后来又发现了铜、金和锡类等金属,在无意中又把铜和锡混合而发现了青铜。物质文明因此更见进步。今日发掘这时代的遗物,虽有各种饰品、武器、用具等,但还没有十分好的贵重的作品出现。故这期的遗物和第四回冰河末叶的雕刻等遗物相比,实在差得很远。

发迹于中央亚西亚的人种徙殖到印度、中国后,社会组织已很可观,建筑、器具、雕刻、绘画、诗歌、音乐也很发达。从此再经过几千年到纪元前四十世纪,即距今约六千年前,在地中海东南岸的埃及,更产生压倒世界的伟大的文化,我们要研究古代美术,便应先对那太古的宝库尼罗河流域,加以考察。

二、埃及的古代美术

（一）古王朝时代之美术

沿尼罗河是埃及文化的策源地。埃及位于热带，西南隅是沙漠，如焚的烈日之下，一点生机也没有，东隅则为肥沃的平原，碧草一望无垠，万物都生长在那里。尼罗河的水，每年六月末必有洪水泛滥，至九月退尽，于是埃及人便发明了三百六十五天的日历。他们对于这种奇异的对照的自然现象，起了很深的信心，因而有多神教与自然人生永久存在的思想。这便是埃及美术的二大动机。

原来埃及人对于住宅视同逆旅，对于坟墓却视为久居的地方，所以埃及人建筑的开端便以坟墓为主，其余的美术制作，都是附属的。至坟墓的形式最先为长方的"马斯太巴"（Mastaba），其后发达而为"金字塔"（Pyramid），金字塔是第四王朝王者的坟墓，它的最大的要算建筑在孟斐斯（Memphis）的库佛王（Khufu）的一座。它的高为四八六呎，一边之长为七七五呎，用二吨半平均重量的巨石二百三十万条，用十万人经过二十年的长时间作成，为自古以来世界最高大的建筑。塔旁又有君臣的墓与供王像的寺院，更有人面狮身的名为"史芬克斯（Sphinx）"的怪物蹲守着，它的前脚是五〇呎，身长一五〇呎，高七〇呎。这些都是具有仰天与日月争辉的伟大的作物。埃及艺术的粗豪，于此可以概见了。

埃及贵族在生前求快美的生活，于此可推想，据说当时的住宅、用具，都很讲究，就是小至一把匙，也要施以装饰，喜

用莲花、鸟羽、柳枝等模样来装饰日常的用具，即所谓埃及模样，都从静观自然的曲线得来，它的优雅独特，真是无可比拟的。其受尼罗河之赐，自不待言。又有壁画的制作，是对于国王的供献物。因为不惯平面的表现，毫无远近可言；常有一种奇异的感觉递给观者。在米登（Medon）的金字塔中发现的《家鸭图》，对动物的表现，已很进步，在动物画中可算最有生气的写实作品。

当时最进步的技巧，当不在上述的几种作物上发挥，能代表当时的最进步的技巧的，是肖像的雕刻，如宫廷艺术的《王后坐像》，民众艺术的石雕《书记像》，木刻《村长像》等，对于写实的工夫，甚有把握，与后世的写实主义，相去并不怎样远。

埃及艺术的物质已略如上述，至以它历代的变迁，也有个大概可寻，当古王朝时候（金字塔时代）以尼罗河下流孟斐斯为文化中心时，其正统的艺术，当是金字塔及君臣的坟墓，它的构造与技术，及附属的雕刻等，无一非人类可惊的表现的结晶。埃及建国约在纪元前八千年，有史时代则自纪元前五千年起。至纪元前二千五百年而第六王朝终，一千六百年古王朝易统。至十二王朝，除坟墓的建筑外，更建巨大的石像，这种巨大的石像，到现在仅残留些巨头和胴体等断片而已。更后至十三王朝，东方的异民族罕克索斯（Hyksos. 编者注：今译"希克索斯"）侵入，遂成牧王时代（Pastoral Kings），埃及的文化逐渐衰退而至不能复振。

（二）王朝时代之美术

在罕克索斯民族被牧王支配后约四百年的第十八王朝

（距今约四千数百年），埃及又复兴了！新国王多妥美斯（Thotomes），既统一了全国，更侵略至亚细亚与苏丹等地，一时国势大振，遂为世界最大的王国，因之文化也达于顶点。国王法拉奥（Pharaoh）想借专制之力，实现充足他死后的生活，于是兴建王宫、神殿与坟墓等，为当时富强繁荣的生活结晶，如希腊大诗人荷马（Homerus）所传则首都替贝斯（Thebes）建筑为其城门，而尼罗河东岸的卡那克（Karnak）神殿有三百六十呎的广，一千二百呎的深。只要其中那座列柱堂的大，已可把巴黎的纳脱哀达美（Notredame）大寺容纳而绰有余地。在建筑史上真是壮大的伟观！这殿的殿前有羊身的"史芬克斯"数百座对守着，殿的石门（Pyrou）高数十丈，突立如峭壁，入内则为幽暗的列柱堂，巨柱成林，高撑屋梁。在直长约三百呎的长方形中，有一百三十六根巨柱，作十六排分列，其中央二行的十二柱，高约一百二十呎，在每根莲花柱头的顶端，可容一百人的站立，这些柱都用数十吨的花岗石筑成，屋顶则横搁着巨石的梁。

在尼罗河的西岸，有死者的世界之称，那里都是王者的墓。在绵延数里的山岗渊谷之间，长埋了新王朝前后的威武不可一世的诸王与后妃。一九二二年的秋间，有英人找着了多敦克亚蒙（Tutank-Amen）王的墓穴，发掘了惊人的遗物，中有发达到极度的埃及工艺品，和当时各国的贡品，帝王生前的爱物，如宝座、宝杖、宝箱、衣饰、金镶琥珀靴等不知多少；又有木雕的王像。更进一室而获帝王的石棺，除充满金银珠宝外，更有壁画，又发现死者记事的"书册"等。这些遗物今分藏于意、英等世界大博物馆中。

新王朝以后,埃及政治又呈衰退;艺术的形成与表现,承袭着古中两朝的材料、技术、组织而发达至于极点,故它的外形极壮大、华丽、复杂而洗练,然它的本质却毫无进展,一仍两朝的旧型。纪元前约七世纪,与埃及对岸的希腊承袭了埃及的美术,创成了另一境地的奇观。

三、米索朴达米亚与米诺亚之美术

(一)古巴比伦与却尔底亚

不知从何处来的史米尔(Smer.编者注:今译"苏美尔")民族,在七千年前的太古来到米索朴达米亚的底格里斯(Tigris)与幼发拉底(Euphrates)两河的流域住下了。那里是肥沃的平原,他们靠河水的灌溉而耕种田地,正和埃及的立国相同。不过这两河的源流很短,每年河水的涨落,时间和地方没有一定。所以埃及人之得于尼罗河的观念是永久存在的观念;而米索朴达米亚人之得于两河的观念,却正相反,是危惧不宁的观念,因此,便养成了奋斗抗争,酷爱威武的民族性。他们一面为争夺肥沃的土地而杀伐,一面用泥土烧砖来建筑简朴的家屋,造象形的文字。对于猛狮鹫鹰等则奉为神圣。后世发掘的银瓶,为世界最古的银器,上面即刻有狮形的鹫,象征王的威武强勇,后世欧洲用鹫狮为王的威武的标帜,实起源于此。后有叙利亚沙漠附近的阿卡特(Akkad)民族来与史米尔民族混合,便建立了古巴比伦国而承袭了这文化。当时代表的作品有拿拉姆·辛王(Naramsin,纪元前一七○○年顷)的"石标",上面巧妙地刻着王的肖像,为遗留到今日的杰作之一。还有因夸示

王的武力而在高坛上建筑的宫殿，登此殿可以瞭望四野。其壁与坛都用炼瓦建造，由是遂生威压之感。这类建筑不知用柱，虽其容积宽广，不得不斜高其顶，遂出现穹窿（Vault）之法。后世欧洲建筑，即袭用是法，所以在历史上看来是甚为重要的。

在古巴比伦的政治与文化发展较慢的时候，米索朴达米亚的中流尼内凡（Ninev）附近勃兴了另一种族，征服了古巴比伦。纪元前八百年至六百年间，又将埃及征服了，这就是当时的霸者亚西里亚国。这种族具有精悍的征服主义者的性格，所以他的生活和表现都在军事、狩猎、宗教上无遗地发挥着勇敢和强健。至以他们文化的内容，概承古巴比伦与埃及的华丽，洗炼迥异，有简素刚健的特色。当时的首都尼内凡有美的园庭，壮丽的宫殿，宏伟的寺院等，都绕以二重厚的垣壁，亘数里之广。在宫殿又有守卫的翼牛巨像，因头从正侧两面看时都能见有二前足，遂制成有三前足的怪兽。又有生翼的巨人像，都现着狰狞的颜面。不久，这亚西里亚又衰败了，纪元前六〇六年新兴的沙漠民族，把尼内凡的帝都摧毁，而出现却尔底亚（Chaldea．编者注：今译"迦勒底"）帝国。他们的美术，又呈另一境地，即以色彩图案式的壁画装饰为主，有在石灰壁上，施以彩绘的室内的装饰；有用釉彩炼瓦的用于户外的装饰。因这种制作，摹写自然，甚为困难，故变化甚少，且变化的能力也远不如埃及，仅以素朴的形式反复应用而已。

在埃及，把美术用于宗教，成为表白永存的理想的工具；在古巴比伦和却尔底亚等国则用于歌颂帝王的功德，成

为表白威武的理想的工具；对美术的本质却是欠缺的。及至希腊，始知把美术来表白美的观念而完成其使命。

（二）克雷脱与米扣尼

现今默默无闻的孤岛克雷脱（Creta），在纪元前二千年时，其文化的发达，真是惊人极了。这岛位在爱琴海中，是埃及希腊间的桥梁。它就把埃及的文化引渡到希腊来。它自身在爱琴海中放射他的文化光芒历数千年之久，直至纪元前一一〇〇年顷杜利亚（Daria）民族南侵，始于纪元前六七百年间，消沉于黑暗之中。

在雅典博物馆中藏有一只刻着精妙的野牛的黄金杯，它的技巧有现代的优美与洗练，这黄金杯是最近在希腊南部凡非奥（Vaphio）发掘的二杯之一，为世界之珍物的珍物。雕刻则以大理石小像为主，且多裸体的女像，有牙雕的小女神像，蜂腰长裳，和现代妇女并无二致。此像现藏波士顿博物馆中。在希腊神话中传说的"怪牛（Minataur）"的居处"迷宫（Labyrinth）"，亦在其间发现。"迷宫"的建筑技术十分幼稚，壁厚光暗而又曲折杂乱，故名。又有许多鲜艳的壁画，这些壁画是用胶画法（Fresco）画成，为绘画史的第一页。

荷马的《伊利亚特》（Illiad）史诗中叙述古时的文化与战争甚详，但一般读者都以为是神话。及至前世纪用科学精神来整理，遂有德国休利门（Schulimann）博士认为必有实在的场所，于是费了巨额的金钱在发掘脱洛以（Troy.编者注：今译"特洛伊"）、米扣尼（Mycenae.编者注：今译"迈锡尼"）、惕令斯（Tyrins.编者注：今译"梯林斯"）等地，自一八七〇年至一八八四年的长时间中，发现了新石器时代以后数千年间九次

兴亡的重要都市的遗迹，在大的壁与门之间又发掘了一万六千个金玉的指环，金银珠宝的装饰物和武器等，使埋没的文化再生，而成为希腊文化的先导。同时又发现脱洛以的希腊王的葬地的许多贵重的装饰物和武器等。

四、希腊的古代美术

（一）先史时期的美术

希腊是一个半岛，交通极便，又和文化炽盛的埃及小亚细亚隔海为邻，故在青铜时代已有文化。希腊人能用腓尼基（Phoenicia）人的文字来作为他们自身言语的工具，希腊原始文化虽脱胎于异国，但后来和文字一样，他能用为自身的表白。这原始希腊文化的发展，即为欧洲白色人种占优势的第一步，当时移住于希腊的民族不止一种，最先为杜利亚（Doria）种，其次为要尼亚（Ionia. 编者注：今译"爱奥尼亚"）种，再次则有更多的种族，各据地立国。杜利亚的斯巴达人和要尼亚的雅典人，是这等种族的代表。斯巴达人具有刚健与军国的性格，雅典人具有高雅的性格而能播扬文化的光，这些特色都能传之后世。至文化的先后，从他们的建筑看来，杜利亚较要尼亚为先。

希腊当时的建筑，因全国以宙斯（Zeus）神为中心的宗教思想发达，祭政一致与运动竞技的普及，神殿建筑便空前绝后地隆盛起来。从前曾出现在尼罗河畔的巨石建筑，今又为这新兴民族的象征而出现在这半岛上。初用花岗石，其后用大理石造出极美的建筑。像台尔非（Delphy）的阿普罗神殿，便是这类建筑的最古的遗物。在意大利南派司多姆（Paestum. 编者注：今译"波赛

顿")的海神神殿,是纪元前六世纪终的建筑,为最古最美的代表的遗构。这建筑的特征,在神殿的外侧形成美的石柱廊,其柱首巨底细,与通常形式相反,盖用木材之形式而为之,这种样式其后应用更广,希腊建筑遂终于楣式(以木材为主的建筑)而不知改变。至其柱头隆起,后又为杜利亚式等柱式的起源。雕刻的技术,也随着这种建筑而大见进步,因他们具有特殊的神的观念,体育竞技又发达,供雕刻用的大理石又产得特多,故对于裸体的观察与表现十分精进。当时的雕刻大多二脚不能作分开的姿态雕出,但传称为当时侃奥斯岛的雕刻家亚克莫司(Arkermos,纪元前五五〇年顷)所作的,在台洛斯岛发现的有翼的胜利女神"尼凯像(Nike Victoria)",却是两脚分离作飞跃的姿态,开雕刻史上的一个新纪元(遗物现藏雅典博物馆,两手及翼已缺)。

(二)极峰时期的美术

纪元前四九四年顷,东方的强国波斯,常用武力侵略他国,而扩张他的领土。他征服了亚西利亚等国而更犯希腊,便开始向雅典城进攻。希腊先败了,但又巧妙地战胜了波斯,俘得很多的战利品。希腊人为夸示武功,把那些被波斯人破坏的建筑都加以改作,对自由的天才更发展无遗。他的最初作品如爱琴岛的阿非亚(Aphaia)神殿及奥林比亚的宙斯神殿的阙面雕刻,题材都取自战争,人像的配合极随意而能得调和,与埃及,却尔底亚的制作常被对偶所桎梏,是截然不同的。然全部的姿态,还不免流于粗野。

当时雅典的执政者白里克力(Perikles),他喜爱美术,创议重建巴台能(Parthenon.编者注:今译"帕特农")神

殿，和整理市政，于是聘了名雕刻家非提亚斯（Phidias）主持复兴之务，雅典从此便空前地隆盛起来，非提亚斯指挥着伊克提纳（Ictinus）、卡利克拉德（Callicrates）等数千技师，费二十年的时间，把被毁于波斯军的亚克洛普利卫城（Acropolis）复兴，供着"雅典守护女神（Athenepromachas）"的巴台能神殿也同时复现于亚克洛普利高岗之巅，遂完成了白里克力的意志，使雅典成为世界的心脏，最美的圣域。

巴台能神殿为当时第一流雕刻家非提亚斯和名建筑家伊克提纳的心血结晶，这殿完全用大理石建造，周围有石柱廊，前后各八枝，左右各十六枝，殿中的《雅典娜处女神》，即出自非提亚斯的手，全部用黄金与象牙作成，连座高约四呎，由优美与力合并而完成无可形容之美，为美术史上空前的杰作。希腊神殿的结构大概为长方形，围以圆柱一二列，而无窗户等设置。殿的前后都较侧面狭小，两侧屋盖斜交作三角形而成门观称为破风（Pediment），殿中神龛也用柱围，上接平楣称为画带（Fricze），在杜利亚式建筑的外围列柱廊上，更有三槽短柱，间以方的石，称为小间壁（Metope），这与破风、画带在建筑的本体上无甚重要关系，所以常以浮雕为装饰。又希腊建筑的主体在柱，故因柱式的异同，而形成大体结构的异同。最古的柱式为杜利亚式（Doric.编者注：今译"多立克柱式"），柱身不甚高大而中部稍粗，柱头为简单的平方板（Abacus）、圆盘（Echinus），及圆转联续的柱头（Neching）而成，故有刚健庄重之感；其次为要尼亚式（编者注：今译"爱奥尼亚柱式"），柱身细长，柱根有双层圆础，柱头用涡漩形装饰，故有优雅之感；这些都从木材建造转变而来，柱头特别粗大，

还不失结构上的性质。再次为戈林丹式（Corinthian Order.^{编者注：今译"科林斯柱式"}），柱身细长，柱头雕刻繁复，虽美而已失希腊人合理的性格，只有装饰的意味了。巴台能全体的形，具有建筑美的第一条件的proportion（比例）与安定之感，正是"希腊主义（Hellenism）"的结晶，爱琴海文化的极致。可惜这卫城后为土耳其驻兵炸毁，现今只剩列柱的部分了。残余的雕刻现多藏于英国。殿中非提亚斯所作的神像，及殿西北的非提亚斯的青铜"守护神像"，今都不存，只有小型的仿制品。此外尚有奥林比亚的宙斯神巨像，亦为非提亚斯所作。当时与非提亚斯齐名的还有米龙（Myron）和普力克力多（Polyclitos）二大雕刻家。米龙作"掷盘者"，普力克力多作《持枪者》《女竞技者》等，前者完成表白筋肉之活动，打破古来正面法的传统；后者创一足支持全体的新纪录，解剖正确，故后世作者争为轨范。同时代尚多雕刻名家，有许多遗物保存于现今各处的美术馆中。

（三）后期及末期

雅典建筑巴台能神殿以后，国运便逐渐衰落。艺术的季候也由秋入冬。这时期的建筑，有卡利亚（Karia，即今之Halicarnasus）的慕索路斯王（Mausolus，纪元前四世纪中叶）的巨坟"慕索棱灵庙（Mausoleum）"，为当时名建筑家兼雕刻家必苏斯（Picius）、雕刻家斯可派司（Scopas）等受王犯之命共建而成。故可推为巴台能神殿以后的艺术的代表。

在非提亚斯以后，又复出现了二个惊人的雕刻家，即帕拉克昔脱里（Praxiteles）与斯可派司。帕拉克昔脱里遗留到今日的重要作品有罕美斯（Hermes）像，他受大神宙斯之命抱着

酒神（Dionisus），用双眼注视，表白人间味之强，为从来所无。又其像的毛发的自然，颇近绘画，更有多皱与平滑的肌肉相对照。这雕刻受当时的绘画的影响可说十分显著。斯可派司的作品表现男性的豪健，适与帕拉克昔脱里相反。他的作品今已不传，只可从慕索棱灵庙的破风、画带的浮雕断片中见之，敏捷的手法与活泼的构图，争斗的激动与肌肉的紧张，烦恼苦闷的表情，都写实的表出，为从来所未有。

希腊的绘画，起源于瓶绘。其最初的画家为玻力诺多斯（Polygnotos），他的画善用色彩，轮廓的描写尤工，代表作品有台尔非（Delphi）的壁画。其后有亚加查守斯（Agatharcus），作室内画而有远近法，同时亚玻洛多娄斯（Apollodorus），作人像而知明暗法。在要尼亚地方有仇克昔斯（Zeuxis. 编者注：今译"赛克西斯"），描写自然逼肖，竟能眩惑鸟的眼。今在旁贝（Pompeu）发现他的遗作"杀蛇图"一种。巴尔哈守斯（Parrhasius）对于轮廓明暗尤工。马其顿（Macedonia）全盛以后，有亚比力斯（Apelles），绘画上的技巧，渐次达到完成之域，比赖哥斯（Peiraikos）把日常生活为绘画的题材，近似后世的风俗画。希腊绘画至此便达绝顶，直至亚力山大王后而衰落。

一八八八年，在地中海东岸发掘美丽的大理石棺十六个，其中有一棺它的优美为从来未有。这些石棺都与马其顿国王亚力山大（Alexand）的勋业有关。当时最受亚历山大王宠幸的有宫廷雕刻家力西普斯（Lysippos. 编者注：今译"留西波斯"），他的作风有杜利亚式的刚健，专刻青铜裸像，代表作有"擦垢者（Apoxiomenos）"，这像较普力克力多作的"持枪者"更多活动性。能有这样成效，是由于他的苦心计画的均

衡，和变更昔日七倍长的身体为八倍长的身体。筋肉与关节的描刻竭力稳静，故能表白遒劲之风，为后来作者之新的楷模。

到了亚力山大王病殁，罗马征服希腊时，通常称为"海伦文化期（Hellenism）"，艺术上由衰颓而起一种新的动向。为现代作法的源泉处很多。这时的特质为苦痛、忧愁的悲剧的表现。在小亚西亚北有贝加门派（Pergamom.编者注：今译"帕加马"）的《高卢人的自杀像》，是表白高卢人侵希腊失败，不堪耻辱，而杀妻自杀的瞬间的惨苦情状。又罗特斯派（Rhodus）的《劳空群像（Laocoon.编者注：今译"拉奥孔"）》表白脱洛以的阿普罗的祭司劳空及其二子触怒海神，被海蛇绞啮将死的苦状。二者都极能惊人。德意志古典主义先驱者雷辛（Lessing，1729—1781.编者注：今译"莱辛"）的名著《劳空》极称道这像，其实这像已不可与希腊盛期诸作相比了。在米洛斯岛发掘的凡尼司像（Venus de melos.今译"维纳斯"），据说是纪元前二世纪的作品，然并未证实。其中性的肉体表现及明确、透彻的表情都很优秀，为希腊末期的代表作之一。

希腊工艺的制作，以从古墓掘得的古瓶为最重要，因古瓶为绘画的源泉。考其制作，在纪元前一六〇〇年至一一〇〇年顷是米扣尼式，常用植物或海洋动物模样为边饰。其次为狄非隆式（Diphylon），用几何形体的模样为装饰。再次有戈林丹式。在哀特路利亚（Etruria）有红底黑绘及黑底红绘式，其素描极精，作者也署姓名。另外又有白底彩绘式，用鲜画法，技巧绝工。绘画从此渐兴，瓶的制作却日见其衰了。

五、罗马的古代美术

（一）哀特路利亚与共和时代

纪元前一〇〇〇年顷，住于小亚西亚却尔底亚的哀特路斯肯（Etruscan.编者注：今译"埃特鲁斯坎"）民族有西迁至中央意大利的，与该地土族合建联邦，称为哀特路利亚。故最先移植文化于意大利的，是哀特路斯肯人。到了纪元前六世纪，从小亚西亚移来的文化，又混入埃及与希腊（Archaeic）的要素，而创罗马建筑的特色。他们供奉国神周彼得用木材建筑殿堂，因运用木材而创简单的多司肯式柱（Tuscan Order），有用炼瓦的也能取法小亚西亚之宫殿，作穹窿结构（Arch Construction），为后来欧洲建筑的源泉。美术品有金工、陶工及雕刻、绘画之类，他的最杰出的，是盖上载有肖像的雕刻石棺（Sercophags），为他国所没有，其文化大体上虽受希腊的影响，但粗野的民性，与所谓接近自然的意大利写实主义（Italian Realism）却交流其间，为后来罗马美术特质的先导。

纪元前六世纪在拉丁（Latium）地方，又有另一民族兴起，便是拉丁族。他们的侵略力甚大，不久攻取意大利而统一，称为罗马国。后又吞地中海诸岛，阿非利加北部的加达支（Carthage.编者注：今译"迦太基"）也被灭亡，以西班牙为属国，又征服希腊遂成世界第一强国。大将凯撒（Caesar）出现，于是废帝政而实行民主政治。

罗马人忙于侵略，军民的生活都不得安宁，故其美术的特质专重实利实益，而无希腊人的冥想平静，遂促成现实主

义,积极从事于实务建设,因此公众建筑十分发达,如角力场、竞技场、大浴场、圆剧场、凯旋门、纪念柱、水道、城垣、桥梁、道路等先后完成。在共和时代,遗物可以记录的,仅《哺二儿的牝狼》《军神像》及《夫妻像》等数件。但由此已可窥见罗马艺术的写生手腕的熟练的特色。

(二) 帝政时代

纪元前三十年顷,罗马正是所谓三头政治的乱世。凯撒死后,其甥奥古斯多(Augustus)便做了罗马的大帝。在其四十四年的临政中,把意大利努力成为世界的中心,而创造理想的新世界,从此罗马艺术的进展达于顶点。尤其是建筑等差不多也不让于希腊,残留到今日的也还不少。

奥古斯多执政后,建造亚力山大时一般雄伟的神殿,并又继续凯撒的遗志,在巴拉丁山(Palatin hill)建广大的建筑之群。其中最壮观的为奥古斯多广场(Augustuo forum),建筑式样也甚新颖,结构用穹窿形式,规模极其阔大。穹窿的结构大体有四种,一为口径式,用于水道及窗户;二为圆筒式,两壁较口径式更深,顶面成方形,用于凯旋门;三为交叉式,合用第二式作十字形,用于公会堂,以君士坦丁帝(Constantinus)所建者规模最巨,高一二〇呎,广八〇呎,为后来罗马内司克式及戈特克式建筑的基础;四为圆盖式,屋顶造成半球形,罕代利奴(Hadrianus)帝所建的本东殿(Pontheon)用之,其后为比上丁(Byzantium.编者注:今译"拜占庭")建筑之本,而成中世纪建筑的两大系之一。

罗马初期的雕刻纯仿希腊到纪元前百年贝加门、罗特斯两派反动的复古派起,便以平静为美,到奥古斯多才达极点。当

时遗作有奥古斯多像,胸前满挂饰物,右手远指征地,英姿奕奕地立着。的太斯帝(Titus.编者注:今译"提图斯")所建的凯旋门,非常著名,其上浮雕的技术为当时最高的技术。脱拉引帝(Trajanus.编者注:今译"图拉真")所建的纪念柱,是纪念帝的追放高卢人而远征的功勋的,在极大的广场中树立一个高一四七呎的大理石巨柱,内部雕空,有回廊可以升降,柱顶载着帝的雄姿。此外还有罕特利奴帝的本东殿,兀立在大空之下,虽不比希腊巴台能神殿的优雅和轻快,但确是极感庄重的作物。这殿高与直径都为一四二呎,是壁与屋脊都完好的唯一罗马遗物。

其后罗马至卡拉卡路帝(Caracallus)建造骄奢的浴场,国势遂衰,文化艺术也逐渐衰落。至君士坦丁帝便迁都于爱琴海的比上丁。君士坦丁帝死后,罗马便分为东西二国,西罗马受日耳曼族的侵入,于纪元四七六年灭亡。只有东罗马残存在君士坦丁堡(Constantinpole)了。

第二章　中世美术

一、基督教美术

（一）卡太孔白时代与巴西利加时代

基督教美术的名称是十九世纪的历史家所定的，即指自罗马"卡太孔白（Catacomb）"的绘画起，到现代各基督教国家的艺术而言。也可说从罗马帝国灭亡的前后到十七八世纪的艺术，都是为了基督教及其教的崇奉、信仰的方法与装饰而活动着。初期的基督教徒，在当时传教常受抑压与迫害，据说或用火烧死，或被虐为奴隶，因他们的教不得公开，不能在地上祈神，便掘了地窖，躲在地层中祈神，"卡太孔白"就是地下礼拜堂，在极粗陋、狭隘、黑暗的地下长廊，埋葬着被迫害的教徒的尸体，而定期祭礼、祈祷。从纪元一〇〇年至四二〇年间，此类建造最盛。因基督教的教义上禁用偶像，故在"卡太孔白"间的装饰只有绘画与浮雕，其表现极原始，主要的题材有表示基督的"鱼"（这是因集合罗马语"救世主耶稣基督"一语的第一字便成"鱼"字，故以鱼表示基督）；表示永远的"孔雀"；表示教堂的"舟"；表示圣灵的"鸽"；表示

爱的"心"等，这些便是初期基督教美术的萌芽。今人也有称其作法为象征主义（Symbolism）的。其后渐有人物，是取材于希腊神话中的故事合于圣书上的事迹的，或随意构想人物，如良善的牧人，驱羊的基督等。所作都为着衣人物，而绝无异教的裸体人物。其作法颇近似庞贝的壁画。这些遗作在题材外，对宗教的特质的表白甚缺，不像他的教义一般的具有高尚纯洁的美。至以雕刻方面，也有雕刻的石棺出现，但结构混杂，描写粗率，罗马雕刻的缺点都有。

纪元三二三年君士坦丁帝特许基督教公开后，基督教的信徒便从"卡太孔白"重返地上而见天日，他的初期建筑，采用罗马公会堂式，即巴西利加式（Basillica）。这巴西利加便当作了皇帝的公厅。历代最重视的"都市公共广场"（Forum），便改成民众的集会所。于是基督教的信仰一被公开，在民间便产生压倒一切的潜势力，巴西利加建筑的式样也渐渐革新，由此而开罗马内司克式、戈昔克式及文艺复兴期建筑的诸式样。巴西利加式的代表遗物，为罗马的圣玛利亚玛育耳（St. Maria Majore）及圣克来门脱（St. Klemente）寺，前者建于三五二年，其内部之美为现存的各古寺之冠。后者于五〇〇年顷落成，至一〇八四年重建，内部用Mosaic（镶嵌美术）装饰，以华丽灿烂著名。更有圣保罗寺（St. Pour），于三八〇年建立，一八二三年火灾后重建，其结构的大体用水平屋顶，本堂及二较低的侧间而成，本堂居中，由侧间上部的窗采光，堂内后方为圆形的凯旋门，更内为祭坛，又内壁也作圆形为上坛，壁及门都在蓝色或金色的底上施以Mosaic的装饰，形式上虽未免生硬，但有壮大之感。六世纪间拉凡乃（Ravenna）诸寺所作更为富丽。

（二）比上丁的美术

巴西利加建筑，一面为罗马内司克式建筑的先导，另一面因君士坦丁帝的迁都比上丁（Bzzentium），而在比上丁又开展了他的新生命。这新生命创造了东方的君士坦丁的教堂的结构，即比上丁式的穹窿建筑，与罗马的建筑大不相同。他的代表作为圣索非亚（St. Sophia）寺，这寺到现在还摩天矗立着。当君士坦丁帝四世纪初，君士坦丁大帝即位时，因用新兴的基督教徒的势力所组织的"十字军"建国，遂以基督教为国教，并为之建筑大寺多所。至六世纪仇士丁尼帝（Justinianus. 编者注：今译"查士丁尼"）而建圣索非亚寺，其势力与文化都达于最高点，故圣索非寺的建筑非常华丽，内部绚烂的mosaic的装饰，最为著名。这寺在五三二年至五六二年间由亚西亚的建筑家监造，他的穹窿式是介波斯而传习亚西利亚的作法，由中央的穹窿与两侧的半穹窿为基础，掩有广大的空间，遂成比上丁特有的中央穹窿式。比上丁建筑自六世纪至八世纪，给与欧洲各地的影响不少，如意大利北部与露西亚各地的寺院的作风，都可证明。然继比上丁王后，最有力者为回教民族。他们从阿拉伯出发，用他们的剑和《可兰经》，征服的地方很广，发挥这民族的空想的美丽的建筑。在西班牙有极显著的模范的作品，即十三世纪格拉那太（Granada. 编者注：今译"格拉纳达"）的亚亨白拉宫殿（Alhambra. 编者注：今译"阿尔汗布拉"）。一四五三年回教民族夺得比上丁后，寺院壁间的mosaic装饰，全用白垩涂抹，mosaic竟因此而得全部保存。他的装饰的意匠，多从东方绒毡的作法得来，灿烂眩目，比上丁美术华丽之风表现无

遗。不过这种美术的形象沉恳，表现贫弱，很少人生意味。到末期便陷于定型。至十六世纪末，遂呈衰歇之状。

比上丁的文化与艺术，其影响颇广，东至阿拉伯土耳其印度北至露西亚南达意大利诸国。而尤以在露西亚各地遗迹为最多，这是很可注意的事。

二、中世纪的建筑及雕刻

（一）罗马内司克式的建筑

基督教与异民族高卢人在古旧的罗马结合而产生一种新的文化，于是基督教美术便应运而生。基督教美术在绘画和雕刻方面都全无新的作品可以记录。只有建筑是它的特长。它的建筑的蜕变，先从"卡太孔白"进至巴西利加，再从巴西利加而分化为比上丁式和罗马内司克式（Romanesque）的两主流。比上丁式的建筑已如前述，至于罗马内司克式建筑，其名称始自十九世纪中叶的考古家们，是专指休里门大帝以后的欧洲艺术而言。这建筑的结构，喜用半圆形及水平形，有时虽有尖塔的形式，因其坚实的表面甚广，故大体有厚重威压的感觉。所用装饰，则近似几何形体。

罗马内司克式建筑的代表物在法国路伊哀（Loire）河的南岸较多。在意大利，则有比沙（Pisa）的本寺（Cathedoral），这寺始建于一〇六三年，完成于一〇九二年，是参以比上丁式要素的巴西利加式的作物，它的华丽与奇异的特色，可为罗马内司克式初期的代表。此外在比沙还有洗礼堂和斜塔两处建筑，洗礼堂的美观，远驾本

寺与斜塔之上,纯用大理石于一一五三年建成。与洗礼堂同形式的还有佛罗仑斯的圣·米尼亚特寺(St. Miniat)和派维亚(Pauia)的圣·米乞尔寺(St. Micele)等。斜塔的建筑,或谓在建筑时基础倾斜,遂成斜立之状,或谓故意建成斜立之状。这是圆筒形七层上有小圆塔的建筑,成于一一一七年间。在意大利北部,米兰的仑巴台式(Lombardy)和拉文纳地方的建筑,则是与某种文化混合而起的别种的罗马内司克式。仑巴台式建筑极沉重而无饰气的表现,例如米兰的圣·安浦洛乔寺(St. Amprogio)、巴维亚的圣·米乞尔寺等是。前者建于一一四〇年顷,有简素强健之感,它的内部的穹窿法是诺尔曼人发明的,为后来戈昔克式建筑的先驱。后者亦为有特色的建筑,建于一一八八年,他的正面甚为古雅奇异。然在这地方最美的罗马内司克式建筑的代表,则为凡洛纳(Verona)的圣·齐诺尼寺(St. Zenone),这寺于一〇四五年至一一三九年间建成,极富地方特色。

德国的莱因地方,也有与意大利相仿的寺院建筑着。法国的诺脱·大米·提·保尔寺(Notre dame du Paul),则为罗马内司克式与诺尔曼式的混合建筑,极能表达地方色彩。

(二)戈昔克式的建筑与雕刻

戈昔克式(Gothic.编者注:今译"哥特")建筑,是指与罗马内司克式相对立的一种建筑,其含义有野蛮的意思。最初用此名的是在拉斐尔呈法皇里奥十世的报告书中,到一五七四年顷,意大利美术史家凡沙里(Vasari)应用更广,便成为专指罗马内司克式以后的欧洲美术的通名。其实这种美术的萌芽及

其传播与戈特（Goth）民族是无关系的。

罗马内司克式建筑的构成，与旧时巴西利加无甚大异，不过加以改良而已。又因摹仿古典的石造建筑，壁厚，屋脊又低，徒具苦重之感。室内则为支柱所碍而暗狭特甚。然代之而兴的戈昔克式的建筑却一反罗马内司克式的旧习，这新兴的建筑显然有崇高轻快的印象，因他附加的凸起肋骨形支柱而外，更在壁的外方把石材作成架空的控壁（Flying buttress），支持内部穹窿的压力，复加以各种装饰，殊觉华丽。又多窗户及各种窗饰。那尖小的Arch的累积、组合与并置，凌云摩天的高层建筑法，造成了"建筑的森林"的戈昔克式建筑。这建筑二世纪初期始于法国，十三四世纪盛于全欧，在美术史上是古典建筑后的一种著名的样式。但戈昔克式建筑到了十五世纪，他的纤细达于极点，危险之度同时增加，遂没落而产生文艺复兴式。

至以戈昔克式建筑的代表作物，当推巴黎的诺脱·大米寺院（Notre dame de Paris. 编者注：即"巴黎圣母院"），这寺是在四世纪时的寺院遗址上造起来的。始建于一一六三年，于一一八二年行奉献式，本堂的完工，在十三世纪，全部工事则到十九世纪尚未完毕。正面全体是雕刻，可以看出构想的精奇来。正面除尖塔外，为一四层的建筑物，正门三座，门上的浮雕甚为著名，后虽受革命时的损伤，然初期戈昔克的技巧，尚可寻觅。德国的乌尔姆（ULm）寺院，有一六一米突的高塔，占寺院塔的最高位。此外德国尚有科伦（Cologne. 编者注：今译"科隆"）寺院，意大利有米兰（Milan）寺院。西班牙、瑞典等地也有这种建筑。英国在十二世纪有沙利司倍利（Salisbury Abbey. 编者注：今译"索尔兹伯里"）寺院等，其最

著名的为伦敦的惠司明司德（Westminster Abbey.编者注：今译"威斯敏斯特"）寺院，是十三世纪的作物，华丽特甚。十八世纪所筑的国会议事堂，是戈昔克式与英吉利文化混合而成的English Gothic式的作物。

 作为建筑装饰的雕刻，在罗马内司克式建筑上已有应用，到戈昔克式建筑更甚，大都插写非常强烈的宗教情景，对感情的表出达于最高点。为后来浪漫主义以及表现主义的远因。

第三章　文艺复兴

一、文艺复兴初期

（一）初期的画家

古代的绘画留传下来为我们所见的，不是希腊，也不是罗马；那么是埃及吗？果然埃及是有相当的绘画留传下来，但总不及他的雕刻好，所以说到绘画，它的最初实在是文艺复兴期（Renaissance）的意大利诸家。

当戈昔克美术的自然主义输入意大利后，又与其他的文化融合而起文艺复兴期的美术，在十三世纪放一空前的异彩，在当时的美术家中最著名的有契马贝（Giovanni Cimabue，1240—1320）及其弟子乔徒（Giottio de Pondone，1266—1337.编者注：今译"乔托"）二人，他们是文艺复兴的画家的先锋。契马贝的技术，在当时，谁也不能超过他。但他实是一个旧式的传统的镶嵌美术职工，所作都不传世。乔徒本为一贫农的儿子，在山野牧畜羊群。某日他用尖锐的石粒在岩上作着羊的写生，适为经过其地的契马贝所见，叹为异才，便收做弟子。乔徒一面取乃师之长，一面研究自然以补乃师之短，于

是便成文艺复兴初期的最大画家。乔徒有许多优秀的绘画，最著名的是亚西西（Asisi）的弗仑西司寺（Francis）中的"圣·弗仑西司的传记"，联作二十八幅；巴杜亚（Paduo）的"基督生涯"，联作三十八幅，这些作品都为基督教义的表现与说明，描写陷于粗野生硬，而欠缺远近法。但全部明快而富诗趣，有盛期名作所不及之处，乔徒的影响于弗洛仑司（编者注：今译"佛罗伦萨"）的画界约经一世纪之久，其间名匠辈出，不可胜记。

以上所说，为弗洛仑司派，同时尚有与这派对峙的西奈派（Siena. 编者注：今译"锡耶纳"）。西奈派的鼻祖为杜乔（Duccio，1255—1319），是一最初的天才。他的风格，古雅质朴，没有弗洛仑司派的华美，而另具独特明快之长，描写颜面，能表出热情。惜太拘于形色的完全，不知改进，仅至十五世纪中叶即衰歇！至以杜乔的名作有《圣母戴冠》及伦敦的《圣母与天使，预言者，圣徒》等，都为世界的珍物。在西奈派中有弗拉·乔凡尼·安其里可（Fra Giovanni Angelico，1387—1455）者，他才是这派最大的画家。他根据圣弗仑西司的教义，描写信仰的喜悦，迫害的幸福等，极为有名。他对于解剖学等的知识，也远胜于乔徒。但画面的天真的流露微有稚弱之处。此外尚有法勃里诺（Geutileda Fabriano，1360—1440），他的作品的特色在于色彩的华丽及细部的精写，可为代表西奈派的特色的。

（二）初期弗洛仑司的建筑与雕刻

十四世纪的文艺复兴运动的开始，虽揭着追从古典艺术的旗帜，然其精神还是千年以来因基督教文化而改变的。所以这

复兴实际仅是综合罢了。这些已可在意大利当时的美术中心的绘画上看出。而建筑与雕刻便也随着当时的潮流，有新的形式出现。当时弗洛仑司人白罗内而司契（Brunetlcschi，1377—1446）为复兴式建筑的首创者，他曾留学罗马研究判东（Pantheon）的建造，后以竞技当选而担任弗洛仑司本寺的圆顶的建造，从一四二〇至一四三六年而完成高至三百呎的圆屋顶。为世界著名的作物，为后世一切圆顶式建筑的先驱。此寺为罗马内司克式，从一二七四年开始建造，中途几经变迁，率为白罗内而司契完成。其旁有摩天的方形钟楼，于一三五三年由乔徒始建，经五十年完成。内外装饰都很精美，为世界的这类建筑的杰作。又一四四五年顷，白罗内而司契筑比地宫殿（Pitti），意匠明澈，比例完全，颇有端庄的美。

与白罗内而司契同时的尚有亚尔贝提（Leon Battista Alberti，1404—1475），他是最能代表古典模仿的时代精神的一员。他是理论家，不是专门的建筑家。而且他能诗能画又能音乐。弗仑西司可寺与圣安特利亚寺是他的代表作，有罗马建筑的遗风。

十五世纪极荣盛的弗洛仑司盛期的雕刻，其起源实由于创立比沙派与太司加尼派的尼古拉·比沙诺（Nicolo Pisano，1206—1280？）他所作都为罗马的样式，并有与宗教远离的倾向。至以文艺复兴最初的雕刻的代表作，则可举当时大雕刻家其贝而提（Lorenzo Ghibeati，1378—1455编者注：今译"吉贝尔蒂"），他与白罗内而司契竞作一洗礼堂的青铜门上的"伊沙克的牺牲"的浮雕装饰，白罗内而司契所作有剧的表现，稍示形式的活动，而其贝而提所作则有沉静的技巧，结果当选者为二十五岁的青年雕刻家其贝而提。他便于一三七八年

至一四五五年毕一生的精力而完成了这浮雕。

　　同时有雕刻家杜那台洛（Donatello, 1386—1466. 编者注：今译"多纳泰罗"）者，他的作品于技巧优雅而外，又为活泼的现实主义者。能用生气充满的雕像表现弗洛仑司人的理想。一除装饰为主的绘画的说明的硬涩之感。为近世雕刻的先驱。其后文琪，米扣郎契洛等受他的影响甚为显著。他的代表作有圣·米乞尔寺的《圣·乔治》立像；《加太米拉太》骑像等。杜那台洛的弟子凡洛乔（Verrochio, 1435—1488）又能绘画，为文琪，贝路其诺，克来提三大画家之师。所作"可了尼"骑像，为文艺复兴期中骑像的最美的杰出作品。与杜那台洛同时的尚有雕刻家洛比亚（Luca de la Robbia, 1399—1482），善着色，为后来的拉斐尔所取法。所作"合唱"浮雕，表现有特殊的优雅。一五三〇年顷，洛比亚一族，都从事陶工，其所作陶器有美丽温柔，鲜美之感。此外尚有洛西利诺（Bernardo Rossellino, 1409—1464; Antonio Rossellino, 1427—1478）兄弟等许多雕刻家露头角于当时的雕刻界。

（三）初期弗洛仑司的绘画

　　初期弗洛仑司的绘画，受乔徒的影响极显著。待短命的天才马沙乔（Tomnaso Masaccio, 1401—1428）出现，才又开了另一条道路，创造了文艺复兴式的绘画。但他不幸只二十八岁便夭亡了。他的弗洛仑司加尔米尼寺（Carmine）的壁画《失乐园》，其风格、构图及对于自然的真实等，为后来画家的典型。盛期的拉斐尔则更是马沙乔的完成者。与马沙乔同时有文艺复兴期最初作战争画而运用远近法的乌且洛（Paolo

Uccello，1397—1475），和受杜那台洛的影响的，其画最为悲壮的加司太容（Andrea del Castagno，1390—1457）二氏。又马沙乔的弟子里比（Fra Filippo Lippi，1406—1469），是一僧人，他的作风是把宗教的理想减弱而作成愉快的世俗的描写，有《马利亚戴冠》等。他的构图、色彩、手法等暗示着波底舍利的出现。与里比同时尚有谷查里（Benozzo Gozzoli 1424—1496），是一个有深的信仰心的基督教徒，他的绘画有冰一样的峻严，《诺亚（Noah）的收获》，便是其杰作之一。

能代表弗洛仑司初期的大家，不是前述诸人，而是波底舍利（Sand Botticelli，1445—1510.编者注：今译"波提切利"），他是里比的弟子，弗洛仑司人，幼年曾为金工弟子。在他以前，绘画总离不了实用。到了他的手里，才一变先前的面目，始能从实用解放而独立。他的代表作有《凡尼司的诞生》《春》等，《凡尼司的诞生》表现了空想的情操和梦幻的美。给人以游荡的梦境的色与形的快美的感觉。这画描出世间最美的全裸的女体，临风立于贝壳上。两天使从空中飞来，另有一女人从右方献上衣服，全画美丽绝伦。《春》是象征春的情调，在万花怒放的森林中有一群美女在游行着，欢乐的表现可称极致。但波底舍利是一个颓废的唯美主义者，故他的作品中都隐伏着世纪末的病状。此外有其仑大育（Domenico Ghirlandajo，1419—1494.编者注：今译"基兰达约"），他是一个努力的作家。遗作颇多，有《最后的晚餐》等名作。里比的儿子非利比诺（Philippino Lippi，1457—1507），他完成了马沙乔的未完成作品多种。凡洛乔（Verrochio）是雕刻家而兼画家，遗作极少。他的弟子克来提（Lorenzo di Credi，1459—1537）有温雅的特色。可西莫（Pierodi Cosimo，

1462—1521）是研究神话与古典的画家。

二、文艺复兴盛期

（一）盛期的绘画派

弗洛仑司的绘画在十五世纪发达而成为中心后，各地的美术家都来观摩，于是这画风便遍及意大利全境。温白利亚（Umbria）的弗仑西司加（Pierodella Francesca，1420—1492），学习弗洛仑司的画风，又研究远近明暗等，在温白利亚派的美术上贡献了新的途径。作品多壁画。画风冷淡，远离人间，有严峻忧郁之感。其弟子西容力里（Luca Signorelli，1441—1523？）富诗人的情热，善描人物泼辣的画，他的作风有雕刻的感觉。存于奥未徒寺院（Orvireto）的名作《世界之终》，为后来米扣朗契洛的《最后的审判》的先驱。其同学富利（Melozzo da Forli，1438—1494）更优雅庄严，作天使最有名。法白里亚诺（Gentile da Fabriano，1370—1427）用明快的色彩，以安乐的故事为题材，为后来画家所取法。洛仑召（Filenzio di Lorenzo，1444—1520）则给米扣朗契洛更多的影响。

及十五世纪后半继温白利亚派而更多柔和温雅而充溢着诗意的有比罗其诺（Pietro Vannucei Pcrugino，1446—1524）与贝底（Betti Pinturicchio，1454—1513）。比罗其诺用黄金的透明色彩作画，有梦幻恍惚之趣。贝底所作相那寺院图书馆及法王宫殿的壁画，富有装饰味，颇能动人。所创温白利亚式的美秀的圣母，实启后来拉斐尔的理想。

弗洛仑司的艺术，后又分化为巴杜亚（Padua）与威

尼司（Venice）二派。巴杜亚派在十五世纪初有司扣乔尼（Francesco Squarcione, 1394—1474）以雕刻著名。其弟子门台那（Mantegna, 1431—1506. 编者注：今译"曼坦那"）尤有天才，便确定了这派的特色。名作有"死的基督"。威尼司派的画家推未伐利尼（Vinarini）一族为最盛。族中著名的作家有安吐尼奥（Antonio Vivirini, ？—1470），与巴脱洛苗（Bartromeo Vinirini, 1450—1599？），至亚尔未西（Arvise Vivirini, 1466—1508）而衰。另有贝利尼族（Bellini），与未伐利尼族相映成晖，著名作家，有耶可波（Jacopo Bellini, 1400—1464），是法白里亚诺的弟子。他的儿子金底尔（Gentire Bellini, 1426—1507）与乔凡尼（Giovanni Bellini, 1427—1516）都有盛名。金底尔名作有《十字架的奇迹》的联作。乔凡尼名作有《玛童那》《戴冠的玛童那与圣徒》《十字架上的基督》《死的基督与二天使》等，其荣誉均在拉斐尔之上。

（二）盛期的三杰

文艺复兴期在弗洛仑司的美术界有三杰出现，这三杰就是文琪（Lionardo da Vinci, 1452—1519. 编者注：今译"达芬奇"）、米扣朗契洛（Michael Angelo Bnonarroti, 1475—1564. 编者注：今译"米开朗基罗"）、拉斐尔（Raffaello Santi, 1485—1520）。文琪当五十岁时与一（位）二十七岁的青年米扣朗契洛，在弗洛仑司的大会议堂的壁画上，各出天才的手腕，互相竞争。而拉斐尔在那时虽只有十九岁，但他的作画技巧，已很卓越。

文琪，是一个兼有科学与美术的天才作家。一四五二年

生于弗洛仑司左近的文琪村。是一贵族与一农妇加台利那（Caterina）所生的私生子。他对于思想、科学、数学，以及雕刻、音乐、建筑等，都能胜人一着。当时的人都尊他为"完人"。早年曾至米兰（Mirans），晚年不得志而老死于法兰西。其杰作有《最后的晚餐》，今犹存于米兰圣玛利寺的壁间，还未完全损坏。这画是费三年的岁月完成的。用最后的晚餐作题材的画，前面已有多人，但都不及他的著名。因他的群像的配置，极为巧妙，而个性的描写又很充分。此外尚有《岩间的圣母》，作于一四八四年顷；"圣安那与圣母"，作于一五〇二年；《莫那利沙》（Mona-Liza.编者注：今译"蒙娜丽莎"），自一五〇二年至一五〇六年完成，高三尺，阔二尺，为世界最伟大的肖像画之一。文琪为了表现这画中的那种优美的神韵，曾用许多乐器，来逗引模特儿表出这副表情。她那眼角与嘴边的微笑，后人称为Mona-Liza smile，即为这种技法的典型。当时受文琪的感化的有吕尼（Bernardino Luini, 1475—1533）最为著名，巴杜洛苗（Fia Bartolommeo, 1475—1517）也是受他的感化的，所作极似文琪。巴杜洛苗原名巴乔（Baccio），与宗教家沙伏那洛拉（Savonarola）友善。并受他的以身殉教的感化，终于也出家为僧了。

米扣朗契洛于一四七五年生于弗洛仑司旁的加浦利司镇（Capresc），他的父亲是一贵族，米扣朗契洛六岁丧母，于是，把他寄托于乳母石匠家的家里养育。幼为其仑大育（Ghirlandrjo）工场的学徒，后习绘画；因他更宜于雕刻，不久又兼攻雕刻。但他对于诗歌、建筑，无所不能。他曾去罗马，于一四九八年其处女作《比太》雕像完成，这像是描写

圣母对基督之死的怜悯。一五〇一年重返弗洛仑司,有名作《大卫像》,是解剖学上的逸品。后又赴罗马为法王仇里可司二世作西司丁寺(Sistina.编者注:今译"西斯廷")的天井上的鲜画(Fresco),自一五〇八年至一五二二年完成,为其绝世大作。这画的题材取自《旧约》,有《人类创造》《伊甸乐园》《乐园放逐》等,又写大洪水的恐怖、颤栗、绝望、激怒、悲哀等极端情绪,其威力庄严之处,实从他的独有的男性的豪健的性格,和奔放雄壮的空想的驱使所造成。故有总括力与形式感,为他人所不逮。这大画完成以后,他就专事雕刻,过了二十年,于一五三五年又至罗马为法王保罗三世作西司丁寺院壁画《最后的审判》,是他的第二大作。这画经七年的长时间完成。尽他的才能,运用动态与线,都到了极点。这画中央是基督,左为玛利亚,右为使徒及殉教者,负着刑具,对基督诉冤。右上方有天使拥十字架飞来,另有七个天使吹喇叭,使墓中的死者复活,来受最后的审判。这样,便形成不快的昂奋的恶魔世界。所描都为裸体,显示发达的肌肉。这两大画实为文艺复兴期艺术的精髓。他的雕刻的名作有《奴隶像》等,都没有他的绘画那样完美。米扣朗契洛的弟子有伏台拉(Volterra,1509—1566),作《磔形图》,今存罗马特尼陀寺院,他的作风与其师相仿佛。雕刻方面有采里尼(Benevenuto Cellini,1500—1672),则融合米扣朗契洛与杜那台洛之法,自成一家,为后来巴洛克(Baroque)时代建筑装饰的命脉。此外尚有比翁勃(Sebastiano del Piombo,1485—1547)等画家也出自他的门下。

拉斐尔(Raffaello Santi,1483—1520)一四八三年生于意大利北部的乌比诺(Urbino)地方,十一岁丧父,他的家

庭环境不甚优裕。初为比路其诺的助手，受他的影响甚大。其后又受米扣朗契洛与文琪等的影响。他能综合各家的精髓，加以感情的理想的要素，便成为折衷派的名家。一五〇八年他被招至罗马，法王仇里亚司二世与里奥十世都很厚待他。使他为西司丁寺院作许多壁画，又描《玛童娜》，其著名的有"Madonna St, Antonia"，一九〇二年为美国某富豪出百万元购藏。此外如《圣西司丁之母子》《弗仑西司一族》等，也是著名的佳作。拉斐尔颇有女性的资质，所以不爱威力而亲优美，对于新奇的影响感受很强。他的画都是陶醉的、通俗的，故能深感人心经四世纪之久，而崇拜他的也到了十九世纪中叶始衰。他是一个短命者，三十七岁便死。他的弟子中最有能力的为罗马诺（Giulio Romano, 1492—1546）他喜用炼瓦似的赤色画人体，后来十九世纪中叶拉斐尔派的作家常常模仿他的色调。

上面所述的三人，为文艺复兴盛期的三大圣，他们或以思想明彻的惊人杰作，或以华美的巨迹永留人间，使我们惊叹。

（三）盛期与后期的画派

前述的三圣，在意大利艺坛上光芒万丈，使十五世纪后半至十六世纪初叶的其他诸名家，都为之逊色。然当时的名家可注意的实尚不少，现在就在这里说一说。

罗马的佛路纳希那别庄的装饰画"亚力山大王与洛克沙利娜的结婚"的作者派地（Giovani Antonio Patti, 1477—1549）是从威尼司派出发而为西奈（Siena）派的中坚，有西奈的拉斐尔之称。才分极富，作品亦多，类皆调子绵密，彩色鲜丽。沙尔多（Andrea del Sarto, 1487—1531）是同时

的意大利中部的弗洛仑司系的画家，曾学铸金术，后从可西木（Piero di Cosimo，1462—1521？）学绘画，所作以宗教画为主，富生气而有世俗的趣味。其绝世作有舍路威宫廷的圣·非利浦生涯的壁画。意大利上部有柯来乔（Correggio，1494—1534.编者注：今译长瓦乔），他的画颇为实感，尝描现世的乐天的快乐生活。题材虽取自宗教或神话，但都描尽娇态，色彩明快而醇化，为诸家所不及。所作《圣母的戴冠》《玛童娜升天》等，最为知名。

威尼司派入十五世纪有贝利尼等名家，已如前述。他如乔尔乔尼（Giorgione，1478—1511），亦为当时知名之人物，他与惕希恩同为贝利尼之弟子，初期作品有《高座的玛童娜》，相貌静肃而含情，背影配以明媚的风景，有梦境一般的美好。如《占星者》《乔尔乔尼的家族》等作，则有丰富的空想，饱和的色彩，表现出带有悲哀的人物。可惜他在三十六岁便死去了。继续乔尔乔尼的有威乔（Paluma Vecchis，1480—1528），他的性质较静而独创力较少。所作多美人画，例如《三姊妹》《凡尼司》等，一反向来美人画的纤弱，而成为筋肉紧张，健全成熟的美人。

在威尼司派中最为杰出的实为惕叙亚诺（Vecellion Tiziano，1477—1576.编者注：今译"提香"），普通则称他为惕希恩（Titian），他曾与乔尔乔尼共同制作。其师贝利尼所作的《休息的凡尼司》便从他的手笔完成的。后来自作各画，色彩光辉都比其师为胜，晚年技巧更为进步。用笔阔略，为西班牙及现代法国画家的先导。他所取的题材范围极广，希腊异教中的传说如酒神等，他都能截取，以表白他的对于人生自然的热爱。乔尔乔尼夭逝之后，他独擅盛名于画坛，与米扣朗契洛

齐名，享年百岁左右。作品极多，善描快活的现世行乐，及娇艳的妇人，有名的《弗洛拉》便是其例。

威尼司派到了十六世纪终叶而向新的方面发展的，有大家丁陀来陀（Jacopo Robusti Tintorretto, 1518—1594. 编者注：今译"丁托莱托"），他真是威尼司之米扣朗契洛了！他的素描可与米扣朗契洛相颉颃，又于明暗的对照，也有为前人所不及的地方。名作有《最后的晚餐》《最后的审判》等。和他同时的画家凡洛尼司（Paolo Veronese, 1528—1588. 编者注：今译"委罗内赛"）是从波洛那派（Bolognese）出发，所作多巨大的装饰画，题材以缯宴、祝祭等闹热的场面为多。其关于基督的画，大多忽略宗教意味而专事贵人生活的描写，故他描威尼司社会的奢侈生活独工，喜用银灰等色。

文艺复兴到了十七世纪，便成为强弩之末，但在那时却又出现了路陀未古（Ludovico Carracci）及其从兄弟亚古司底诺和安尼巴雷（Carracci Agostion and Annibale）等，他们忠实地研究制作，造成了卡拉西派（Carracci），与含悲壮粗豪特色而有自然画风的加拉伐乔（Caravaggio, 1569—1609）相并峙。但文艺复兴的末期，已是失却生气、理想、梦与热情，而只有阴惨苦涩的生活的再现而已。

三、北欧的文艺复兴

（一）十五六世纪荷兰及弗朗多的美术

弗朗多（Flendert. 编者注：今译"佛兰德尔"）是现今法国北部，及比利时、荷兰一带的地方。十五世纪之初，弗朗多的雕刻，已颇发达。如雕刻家斯罗陀（Claux Sluter）所作的摩

西像，其写实的技术，竟驾临当时意大利诸作家之上。而绘画的倾向于写实，亦较意大利为先。

十五世纪以前，像现今西洋画家所通用的油画，尚未流行，故当时所流行的，只是鲜画（Fresco）。所谓鲜画，就是在涂上漆的壁上，趁它未干时，即用溶于水的颜色，迅速地描出人物与风景的一种画法。至十五世纪中叶，弗朗多画家方欧克兄弟（Hubent Van Eyck，1366—1426；John Van Eyck 1390—1440。编者注：今译"胡伯特·凡·爱克"和"杨·凡·爱克"），始发明油画颜色，故后人多以方欧克兄弟，是油画发明的完成者。

北欧的绘画，源出于方欧克兄弟，渐渐分流于荷兰、德意志、西班牙、法兰西等地，而造成灿烂的北欧文艺复兴的新花园。

一四二〇年方欧克兄弟，于康脱（Ghent）圣·巴伏（St. Bavon）教堂，合作北欧从未曾有的大祭坛，名曰"神子之崇敬者"。不幸兄黑伏波特，在制作中即死去，乃由弟约翰依兄的构图来完成。这大祭坛的外侧，为神之使者降福于玛利亚之图；内面中央，则描着神父和玛利亚；左右描着天使唱歌队；旁边描着裸体的亚当夏娃的立像，及骑士、隐者、巡礼者、忏悔者，人物凡数百，描写极为绵密周到，且皆能一一表出其个性。背景与远近法，亦巧妙无比。这兄弟二人作画，均以科学的态度，写实的技法为出发的，故其描写异常精密、坚实，而且逼真。其画风的特色，与南方派的着重理想、线、色及Faulasie（幻想）与陶醉的感情的表现，迥然不同。

一四五〇年至一四八〇年间，为弗朗多绘画极盛的时期，大家辈出。其中最著名的梅恩林（Haus Memling，1425—

1495），可说是方欧克兄弟以后的第一杰出的画家了。他善用鲜艳的色彩，描出理想的妇人，一扫从来粗野之习，而为温雅，故后人称他为弗朗多之拉斐尔。其名作有"最后的审判"等。

继梅恩林之后的画家，为大卫（Gheerart Dovid，1450—1520），其所作圣母像，即于方欧克的画法上，更受意大利的影响。这倾向又见于当时的大家玛叟斯（Quentin Matsys，1460—1530）的作品中。玛叟斯的作品，一面为现实主义，一面又含有理想的讽示的要素。

到十六世纪，弗朗多的画家，因受意大利诸作的影响与压迫，少年有为的谷沙脱（Jan Gossaert，1470—1541）、方奥莱（Barent Van Orley，1490—1541）等，相继至意大利游历，学其画法而归。故十六世纪后半期的弗朗多的画坛，遂被理想主义与现实主义的杂然混和所支配了。但当时更有伯鲁格尔（Braughel. 编者注：今译"勃鲁盖尔"）一新画派出世。其第一作家披爱托尔（Pieter Branghel，1525—1569），专好描写农民生活，有"农夫Braughel"之称。其名作即为现今藏于维也纳博物馆中的《Bellehem的儿童屠杀》。作风为一般的写实的现代的。这等画家，可说是近世的壮观的鲁本斯（Rubens）的先导。

（二）十五世纪德意志的美术

德意志偏在欧罗巴的北方，是个多森林的国家，国民性极为粗野真诚。

意大利的美术崇尚美，弗朗多的美术崇尚真，而德意志则本其粗野真诚的国民性，忠实描写，一无虚饰，遂产生粗野的真诚的强力的绘画。

德意志原是神圣罗马帝国之地，在十三世纪时，已有戈昔克式的建筑、雕刻、绘画，早已发达，又，十字军时代，莱茵河沿岸，是个特别的文化区域，今受弗朗多的影响与刺激，渐渐倾向现实主义，而成弗朗多画派之一支流。

德意志最初的美术，亦受意大利影响。一三六〇年顷，有泊洛克地方派，稍后有柯龙（Cologe）之威廉（Meister Wilhelon, 1380?），及其弟子洛赫那（Slephan Lochner, 1451—?），皆善作装饰的宗教画。其作品中所表现的敬虔之情，至为真切。然可称为代表的作家，是辛加那尔（Martin Sckanganer, 1445—1491）。这人可说是德意志的先驱画家。其后，此画派遂盛行于德意志各都市。到大霍尔本（1460—1524）出世，便于弗朗多系统中，加入了意大利的要素，及自己的剧的兴趣，把从来的装饰的宗教画，转换了一个方向。

到了十六世纪，德国始出现纯正的绘画。其主要的画派有三：即佛朗柯南派（Franconian School）、斯华滨派（Swoban School）及萨克森派（Saxon School）。当时有两大天才画家出现。第一位是佛朗柯南派的丢罗（Albrecht Dürer, 1471—1528. 编者注：今译"丢勒"）。丢罗幼时学铸金术，后改学绘画。一四九〇年，游学意大利，研究古大家作品。一四九七年归故乡后，于纽伦堡自设研究所，埋头制作。其初期作品，以肖像为最多。一五〇五年复往意大利威尼斯展览其作品，大受世人欢迎。一五二一年，游弗朗多归国后作四福音使徒画。这显然是受了方欧克兄弟的影响所致。丢罗除用油画作大画外，又擅长"Etching"（铜面用化学药品腐蚀的一种画法）和水彩画。一生作品，遗留后世的极多。其作风的特色，是力强的表现与阴郁、苦涩、意力的

彻底。后来的表现主义，可说是从他发轫的。

第二位天才画家，为斯华滨派的霍尔本（Haus Holbein，1497—1543.编者注：今译"贺尔拜因"）。霍尔本即前述的大霍尔本的儿子。父子合作的作品很多。霍尔本擅长肖像画，杰作《圣母与耶稣图》，其表情之娴雅，技术之高超，称为当时唯一。他的精密的写实的笔，仿佛丢罗。但其笔致之自由，与悠扬不迫的气概，则又驾乎丢罗之上。

萨克森派的始祖，为克拉那诃（Sucas Cranach，1472—1553）。此人思想较为浅薄，美术的根底，纯是德国的田家风味，而强蒙以文学神学之衣，故终逊丢罗、霍尔本一筹。他的作品，大多数为肖像画与历史画，富于实感，裸体画又多蛊惑与怪气，为极端的欢乐的肉体描写，能挥发一种特异的浪漫精神。至十六世纪，萨克森派始有大家格鲁奈华特（Matthias Grünewald，1505—？）出世。其所作《磔刑图》，可说是近世写实主义的先驱。

自十六世纪后半叶至十八世纪的终了，德意志的美术，殆全消灭，所有作家，均极平庸，只知模仿而已。又因国内宗教战争频仍，文化堕落，贫弱难振。后来德意志画坛，遂为法兰西及意大利所支配了。

第四章　古典时代的美术

一、巴洛克时代的美术

（一）十七世纪弗朗多的美术

自米扣郎契洛死后，迄于十六世纪之末，是所谓雷同主义Mannerism（墨守陈法）的时代，画家只知尽力模仿，不知更改。自波尼尼、路陀未古、鲁本斯出世，使艺术脱离Mannerism的束缚后，又产出十七世纪初期的巴洛克（Baroque）时代，及十八世纪的罗可可（Rococo）时代来。巴洛克与罗可可的艺术的表现，其主眼是要使艺术从现实的人生游离，而为纯真的艺术，即"为艺术的艺术"。波尼尼（Lorenzo Bernini，1599—1680）、路陀未古（Rudovico Carracci，1555—1619. 编者注：今译"卡拉瓦乔"）、鲁本斯（Peter Paul Rubens，1577—1640）以及方戴克（Anthang Van Dyck，1599—1641. 编者注：今译"凡·代克"）等，便是立在这运动头阵的画家。这过渡时代的最显著的事实，是欧罗巴文化的潮流，急激地从意大利向北转，而流入荷兰、法兰西、德意志，更及于西班牙、英吉利，至十八世纪，终于达到

了以法国路易王朝为中心的隆盛,又崩解而成为大革命,展开十九世纪的空前的艺术新天地。

巴洛克先锋波尼尼,生于意大利,建筑、雕刻、绘画均极擅长,受法王之保护,支配当时的美术界,有"米扣郎契洛第二"之称。然其雕刻,带末期的阴惨悲哀的表情,有流入Sentimentalism(伤感癖)之憾,但仍不愧为当时代表的一人。后受路易十四招聘,定法兰西文艺复兴的基础。

可是推动时代回转机轴的更有力的人,是比利时的鲁本斯。此人一出,方才有近世画坛一大壮观的弗朗多的隆盛。又对于以人体描写为主的近代倾向,影响也极多。而现代的美术,可说大部分发源于鲁本斯。他常旅行意大利各地,一面为贵族间作肖像画,一面热心观摩文艺复兴盛期诸大作家的作品,受路陀未古的刺激极深。归国后做宫廷画家,其所描写的嬉戏欢乐的宫廷生活,颇能表出游乐的情趣。后至巴黎,为皇后描写纪念生活的一组大画,即今拉弗尔(Lonvre)美术馆鲁本斯室中所陈列的许多大壁画。

一六二〇年作《磔刑图》(现藏安特华白博物馆),即寻常推为鲁本斯之杰作。鲁本斯一切天才,皆表白于此杰作中。颜面的表情,构图的古雅,着色的热烈,俱属物质的人间的,而于神秘的高尚,亦不逮于意人与西班牙人。又如《掠夺图》,应用肉感趣味,描写深刻,以人生恋爱与健康的快乐,来感动观众。风景画、动物画,亦俱有特长。一八九七年,搜集其一生作品,被保存于各美术馆中者计之,达二千三百三十五幅,其构想力与创造力的充实丰富,实为古今画家所不逮。晚年的特色,为肉感的美,描笔的疾走,与色彩的透明华丽,均暗示着现代的画风。门弟子极多,就中可传衣

钵者,当推方戴克。方戴克的技术,可与师媲美,唯取材范围较狭,且缺乏空想与创造力。然其上品的温雅的肖像画,变化锐敏的着色,可称霍尔本以后之第一人。

弗朗多的风俗画,亦甚发达。画家透尼尔斯(David Teniers,1610—1690)等,因受鲁本斯的刺激,创作平民画。常描写农夫、酒店、市场、迎神赛会、田舍舞踊等日常情景,及静物、风景、肖像画,其理想与技巧,俱有特长。此外风景画家静物画家等亦甚多。这等画家虽有时亦画圣者的事迹,但已非出于信心。时势转变的痕迹,于此更显明了。

(二)荷兰的美术

荷兰的绘画,最初受意大利画家拉斐尔及卡拉威阿乔(Caravaggio,1569—1609创自然派)之影响颇深,后贺尔斯(Franz Hols,1584—1666.编者注:今译"哈尔斯")出世,专画肖像,写实主义始达全盛。贺尔斯生活粗暴放浪,其所作半身像小品,最显示出特色。就中《弹曼陀铃者》一幅,尤为有名的愉快、轻妙、诙谐的制作。他喜画一切的笑容,可是并不是《莫那利沙》所表现的神秘的微笑,而全是人间情味的发露的笑颜。故此人与来姆白郎特及后述的西班牙画派的中心人物委拉士贵支,同为十七世纪趣味最深美的画家。

荷兰最伟大的画家,首推来姆白郎特(Rembrandt Van Rijn,1602—1669.编者注:今译"伦勃朗")。他的父亲是水车磨坊主,初学法律,后改习绘画。其初期名作,为《解剖学讲义》。其意义若何,读此画者,当能了解。无视有神论,把物质的世界,当作物质而以冷酷的客观的态度来对付。其头脑之清醒,可说是超越古今一切的画家的。画材的截取,极为广

泛，凡平常事物，入其画面，即俱浴着一种新鲜的光线。其观察自然之眼，亦颇锐敏，不重美而重特质，不重线而重明暗，故有"绘画四大源泉之一"的尊称（绘画四大源泉，即威尼斯派诸大家，弗朗多的鲁本斯，西班牙的委拉士贵支，及来姆白郎特）。他除油画之外，更长Etching画。他如《性病之耶酥》等，素描之线，复超越寻常，而含无量之意味。一六四二年，爱妻病死，家政紊乱，致负巨债，宣告破产。但在贫困中，仍埋头努力作画，以圆满其悲惨的艺术礼赞的工作。

来姆白郎特死后，在荷兰一般的作家，亦只着眼于古大家的模仿，无一人可称优秀。然那时的democratic（民主政体）的空气，已渐激荡，故有一班描写市民、农夫的着眼于社会的风俗画家出来。这班画家，一面是发挥荷兰国民性固有的特色，一面又可说是近代美术的一方向的指示。

（三）西班牙的美术

十五世纪以前，西班牙的美术，仅有建筑和雕刻。一四六〇年顷，因弗朗多画家约翰方欧克的游历，始渐有画家。但此等画家，有受方欧克的感化的，有受意大利文艺复兴的刺激的，均无独创的能力，及哀格来柯出世，乃产生独立之绘画。

哀格来柯（Elgreco，1547—1625）本生于希腊，一五七〇年至罗马研究米扣郎契洛、拉斐尔的作品。一五七八年至西班牙，终老于留克拉地方，专作宗教画，三十年不息。其作风与Renaissance式不同，是特质的主观的表现，与现代的倾向，颇为一致。塞尚和披加索受他的影响不少。

哀格来柯生时，西班牙颇蒙其影响，但死后即邃归消失，而世俗画家栗贝拉（Giuseppe Ribala，1588—1656），遂应运而起。栗贝拉初游学于意大利，归而传加拉伏乔的画法。此画法颇与西班牙的国土相吻合，故遗风至今不衰。

然西班牙画坛上最享盛名的大家，是委拉士贵支（Diego de Silvo Velasquez，1599—1660）。只有他，才能脱离加拉伏乔的影响及西班牙的神秘主义，而自辟一蹊径。其作品的特征，为国民生活的切实的感情的描写，故常有贵族的夸张和肉体衰弱不快的风俗画的制作出现。后来做了宫廷画家，遂改变画风，而为谨严的官学派画家了。一生作品，以肖像画为最佳，遗留于世界的名作极多。

邹伯朗（Francisco de Zurburan，1598—1662）善作西班牙风的悲惨的宗教画，于构图上颇有特色。

西班牙画家，可与委拉士贵支媲美的，要推摩利罗（Bartolomé Estéban Muaillo，1618—1682）了。摩利罗最初多作风俗画，后专作宗教画，有代表西班牙的资格。自此至十八世纪末，西班牙画坛，与其国运相同，也渐趋衰弱了。

（四）法兰西的美术

十七世纪初期，法国的绘画界和雕刻界，均为意大利所支配。被一般人目为国民流派的始祖柯沁（Jean Cousin，1501—1589），不过是一能作插画的平凡画家。路易十三世时，为世俗所欢迎的画家悉蒙伏哀（Simom Vonet，1500—1649），亦系路陀未古流派之模仿者。唯其冷静严格的手法，对于当时过于平凡的美术界，予以极大的活气。莱白郎（Charles Le Brum 1619—1690）、莱修尔（Enstoche Le

Sneur,1617—1655），皆出其门下。至路易十四时代，全国统一，遂罗致各方艺人于宫廷，大施华丽的装饰，颇有移世界艺术中心于巴黎之雄图。然当时所发达的艺术，其大体仍系文艺复兴的连续。但其以建筑为主，于建筑装饰用的雕刻绘画，技术的精细纤巧，态度的忠实真诚，颇为可惊。现代的法兰西艺术，可说是从这里产生的。被路易十四所罗致的有名作家，为波尼尼与莱白郎等。莱白郎的素描，颇为优美庄严，于装饰亦博学多能，独于完全的绘画，则每为阴郁所病。

真法兰西绘画的发达，是十六世纪末叶坡桑（Micholas Paussin,1594—1665.编者注：今译"普桑"）与劳郎（Claude Lorraines,1600—1682.编者注：今译"洛兰"）的诞生。坡桑尝漫游意大利，取法于拉斐尔的构图处甚多，所作历史画，颇着纤丽的感情，独特的天才。劳郎亦尝客游意大利，有文艺复兴后期的特色，所作以古典风景画为主。

总之，乐天的洛可可时代的绘画，不过是当时诸艺术中的一种伴奏而已，不甚有光彩。故当时虽产生了许多作家，然多不足传。及至华图（Antonnre Watteau,1684—1721.编者注：今译"华多"）出世，始转向新时代，而画面也有清新的生气了。一七一七年，作《西西娄征帆图》，以其独有的感觉及诗趣，赞美人生的欢乐，醇化肉感为优美，最足表露其天才。至于色彩的洗练，更能直追方戴克，惜观察物象，不能深进底奥，故无何种热情可感。华图以后，画家辈出，著名的有郎克来（Nicholas Lancret,1690—1743）、波谢（Francois Bauccher,1703—1770.编者注：今译"布歇"）、弗拉各那（Jean Honore Fragonard,1732—1806）等，然皆无甚特色。

法国的雕刻，与绘画相同，最能保其国民性的遗传的，亦在肖像方面。如格拉尔顿（Franc ois Girardon，1628—1715）的路易十四像，可为代表。然此等作家，均属宫廷及都市的爱好者。至孤独不群，堪称当时伟大的天才的，乃是蒲解。蒲解尝去意大利及法兰西，脱离莱白郎的压迫，自辟蹊径，但不为世所识。今观其作品，严肃秀逸，犹能令人想见其生涯的寂寞。

路易十四时代，除在绘画雕刻，发挥路易式的诸种特色外，更要把他的权威，扩张于工艺美术。故当时的Gobelin（一种毛毡）的织物，颇为发达，为世界织物工艺上，可特书的一大事。其他如保尤（Bonlle，1642—1732）的用青铜，铜，鳖甲等，为家具器皿的装饰，亦甚别致。

（五）英吉利十八世纪的美术

英吉利的美术，是十七世纪查理一世从鲁本斯的建议，大事搜集各画，才渐渐放出灿烂的蓓蕾。到十八世纪初，霍加司（William Hogarth，1697—1764.编者注：今译"荷加斯"）出世，英吉利始产生独立的美术。

霍加司以前，英吉利的绘画，与他国同样，也是关于宗教、战争、政治的。霍加司出，乃在美术中渗入democratic的精神和讽刺的作法，始创对民众的艺术。其所画浪人的一生及选择等，心理的描写，演绎的倾向，诚不失英人面目。故可称为真的英吉利画派的开山祖。

十八世纪中叶，英吉利因受荷兰、西班牙、法兰西等国的画家的影响，产生一群肖像画家。如莱诺支（Jospha Reynelds，1723—1792.编者注：今译"雷诺兹"）、庚司保劳（Thomas Gomsberough，1727—1788.编者注：今译"庚斯

博罗"）、隆奈（George Romney，1734—1802）、劳伦斯（Thomas Lawrence，1769—1830）等，均为当时俊杰，其表现之优美，远过真实。莱诺支为皇家画院最初的院长，性格与作品，略带暗昧，但丰采闲雅，堪称英吉利绅士模范。他所喜欢描写的，大都是贵族名士的肖像，一生所作肖像画，达四千以上。作风基于写实，肖像画背景，皆用真的模特儿。这是英吉利新时代绘画的先导。

庚司保劳是田舍的贫家子，善描森林，其作风的优雅与恣肆，无可匹敌。

英吉利的风景画，由庚司保劳、克劳姆（John Crome，1769—1821）、孔司坦保（John Constaple，1776—1837）诸作家，而底于隆盛。孔司坦保喜作故乡风景，画法率直，善用青绿等显明的色彩，且着眼于大调子，故富于情趣。其杰作《干草车》于一八二二年出品法国沙隆（Solon），大受当时画界的赞叹，而其影响于世界美术尤巨。

二、十九世纪前期

（一）前期的建筑与雕刻

自文艺复兴以来，各国景仰古典的倾向，一直没有消减。不过混合了各时代的思潮，另成一种样式，表面上辨别不出而已。至十九世纪初期，美术界又纯然呈现古典的模仿。促成这倾向的原因较多，但主要的则不出下列四点：

（一）旁辟（Panpeü）和黑尔主列姆（Herqulaneum，编者注：今译"赫库兰姆尼"）的发掘。

(二)法国大革命的影响。

(三)对于罗可可式忽然发生反动。

(四)经名批评家温克尔曼(Winckelmann,1717—1768)的热烈的鼓吹。

法兰西建筑的倾向古典,起于拿破仑执政时代。哀脱阿拉(E'toile)的凯旋门,即系罗马式的凯旋门的模仿。维雍(Barthéleny Vignon,1761—1828)所设计的巴黎圣母院(St. Madelaine),也是应用罗马神殿建筑的样式的,而室内的装饰,也全模仿旁辟式的圣画装饰。

但就全体而论,古典主义的中心地,不在法兰西,而在德意志。法兰西的效法古典建筑,以罗马为基础,而德意志则直追希腊如辛寇(Friedrich Schinkel,1781—1841)所设计的"柏林博物馆""柏林剧院"等的建筑,都是表现新兴的德意志的理想和划一时代的产物。此外更有克仑支(Leo Van Klenze,1784—1864)、申波(Semper,1803—1879)等,都是装饰这时代的德意志的大家。同样,英国的建筑,也借复兴式,以发挥其国民性。在十八世纪中叶有方白鲁(Van brugh)、柯林(Colin)、康贝尔(Compbell)、肯脱(Kent)、波林顿(Burlington)、格伯司(Gibbs)、阿当(Adam)兄弟等。此外,对于建筑装饰及家具装饰,自成一家的,有谢莱登(Sheraton)、西朋豆尔(Chippendale)、亥泊莱华脱(Happlewhite)等。

在丹麦,也有纯古典建筑的兴起。要之,建筑的古典运动,以十九世纪初期最为热烈。可是关于建筑的空间的效果,材料的使用法,和其他建筑的一切基础问题,都不见有何

等的发展与贡献。这是因为没有求得坚实的古典主义的力，所以只好徒事形式的模仿。

同样，当时的雕刻，也笼罩着古典复兴的倾向。最初的古典派作家，为意大利的迦奴凡（Antonis Canove，1757—1872），然其技能，仅足与希腊末期的诸作家相匹敌。其作风流丽典雅，全以技巧为本位，故缺乏生气。德国的唐奈寇（Dannecker），丹麦的托华尔生（Thorwalson）皆模仿之。至十九世纪之初，势力大盛，而其势焰，一直延长到中叶。

到了古典主义，渐成有毒的传统的时候，法兰西忽产生浪漫的倾向。代表这新倾向的中心人物，是制作巴黎凯旋门上群像的罗特（Francois Rude，1784—1855.编者注：今译"鲁德"）和动物雕刻家罢利（Louis Barye，1796—1875）。这二人是施放古典主义致命丧的毒矢的人。《巴黎凯旋门上群像》的自由女神，扬手高叫，无疑的显然是预告着新时代的降临呵！不久，罗特的弟子加尔波（Jean Baptiste Corpeaux，1827—1875）又揭开写实主义运动的旗帜。

加尔波可说是现代写实派的导师。他具有强烈的创作欲和健全的感受性，并能以坚固的意志，来抵抗无理解的群众。一八六九年，当他完成巴黎歌剧院馆正面的装饰"舞蹈"群像时，大受官学派的非难，以为太越出艺术的常轨了。幸普法战争骤起，没有实现取消这座雕像的动议。这座雕像，全体的构图，非常统一，中央立一象征舞蹈的有翼的裸女，右手持鼓，左手高扬，正在司舞蹈的指挥，周身围绕着舞蹈的裸女数人，大胆的表现出感觉的生命的欢喜，为历来不多见的杰作。从今日的思潮观察，当时的对于这像的道学的非难和迫害，实出于我们理解之外的。

（二）古典主义的美术

十九世纪初期的法兰西的绘画，仍与十八世纪后半期，出于同样的形式，唯技术较为精妙。后因希腊、罗马的古典雕刻的发掘，就渐起变化，而揭起古典主义的旗帜。古典运动最有力的，是维恩（Joseph Marie Vien，1716—1809）及其弟子大卫（Jacqucs Souis David，1748—1825. 编者注：今译"达维特"）。

大卫是拿破仑的挚友，为十九世纪古典主义的唯一大作家。其作风，全无法兰西人从来所好尚的空想的游戏的分子，构图巨大，富于豪气，故有帝政时代的罗马作风之称。《戴冠式》《勒卡米哀夫人》《萨皮尼之女》《拿破仑》等，皆为世所共知的大作。题材大都是历史的伟大的故事的说明图，画面充溢着独创的力与热情。后为拿破仑帝政时代的宫廷画家，善描大帝的庄严与威力。

然古典主义的大成者，是大卫弟子盎格耳（Jean Dominique Ingres，1780—1867. 编者注：今译"安格尔"）。他竭力主张模仿希腊罗马的艺术，工素描，长于女性描写，形的美整与线的平滑温柔，古今无匹。在女性美的表现上，他可说是划一时代的作家了。

（三）浪漫主义的美术

拿破仑殁后，时代的思潮，又趋急激的变化。当古典主义到达隆盛时，浪漫主义也渐渐抬头。法兰西的解利柯（Jean Louis Gericanlt，1791—1824. 编者注：今译"席里柯"）与窦拉克拉（Ferdinand Victor Engéne Delacroix，1799—1863. 编

者注：今译"德拉克罗瓦"）等，可说就是这浪漫主义运动的先驱者了。

解利柯是生涯极短促的天才作家，一生事业，虽然不大，但反对希腊、罗马传统的，以他为最激烈。其名作《梅丢沙（Medusa）之筏》（编者注：今译《梅杜萨之筏》），悲哀与动作表白之工，颇与米扣郎契洛相似。其画风注重生动、活气，这真是从古典主义趋向浪漫主义的最有意义的表现。

窦拉克拉主张浪漫主义更力，所有杰作，大都从但丁、莎士比亚、拜伦诸大文豪的作品中，得到暗示。他尝旅行各地，阿尔卑斯的高峰，埃及的沙漠，色彩丰富的土耳其风俗，凡是异于寻常的地方，他都非常留意。所以他的画有诗意，有色彩，有力量，又有威势。如《但丁的渡船》，思想、技巧、色彩，均从凝固的形式主义上解放，而从现实出发，用空想使之美化。但丁的帽子，与皮尔基留斯的衣服的红色，和河水的青色相映，便是他最得意的新着色法。他的对于色彩的新感觉，都是从旅行中的烈日之下所得来的印象。他是浪漫绘画上最大的功臣，一面又可说是后述的印象派的先导。

图书在版编目（CIP）数据

西洋古代美术史 / 钱君匋著. —西安：西北大学出版社. 2019.3
（中国现代出版家论著丛书 / 郝振省主编）
ISBN 978-7-5604-4330-0

Ⅰ.①西… Ⅱ.①钱… Ⅲ.①美术史-世界-古代 Ⅳ.①J110.92

中国版本图书馆CIP数据核字(2019)第048047号

中国现代出版家论著丛书
西洋古代美术史
钱君匋 著

出版发行：西北大学出版社	
地　　址：西安市太白北路229号	邮　编：710069
网　　址：http://nwupress.nwu.edu.cn	邮　箱：xdpress@nwu.edu.cn
电　　话：029-88302590	
经　　销：全国新华书店	
印　　装：陕西博文印务有限责任公司	
开　　本：890毫米×1240毫米　1/32	
印　　张：2.25	
字　　数：52千字	
版　　次：2019年3月第1版　2019年3月第1次印刷	
书　　号：ISBN 978-7-5604-4330-0	
定　　价：22.00元	

如有印装质量问题，请与西北大学出版社联系调换。
电话：029-88302966

版权所有　　侵权必究